GIRODET-TRIOSON

PEINTRE D'HISTOIRE

1767-1824

PAR

P.-A. LEROY

DEUXIÈME ÉDITION

ORLÉANS
H. HERLUISON, LIBRAIRE-ÉDITEUR
17, RUE JEANNE-D'ARC, 17

1892

GIRODET-TRIOSON

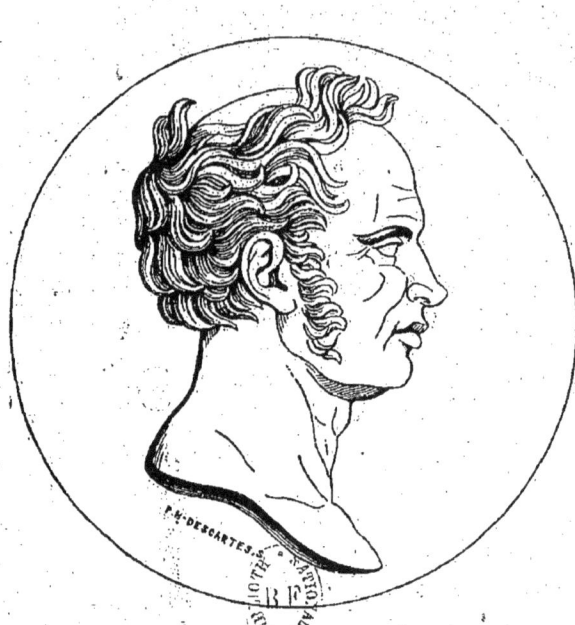

GIRODET-TRIOSON

d'après la médaille de la collection
des Hommes célèbres

GIRODET-TRIOSON

PEINTRE D'HISTOIRE

1767-1824

PAR

P.-A. LEROY

DEUXIÈME ÉDITION

ORLÉANS

H. HERLUISON, LIBRAIRE-ÉDITEUR

17, RUE JEANNE-D'ARC, 17

1892

Tiré à 50 exemplaires

A MONSIEUR

HENRI BARBOUX

ANCIEN BATONNIER

DE L'ORDRE DES AVOCATS DE PARIS

I

GIRODET ET SES CONTEMPORAINS

Quand Pithiviers, en face de son hôtel de ville, possède la statue de Denis-Siméon Poisson et s'apprête, par la main de J. Blanchard, à élever à Duhamel du Monceau un monument digne de lui, on peut s'étonner que Montargis, si libéral envers Mirabeau, n'ait pas réservé la première et plus importante place à l'un de ses glorieux enfants, Girodet.

Puissions-nous, pour notre faible part, secouer un peu la poussière de l'indifférence et de l'oubli qui couvre ce nom illustre, en rappelant, d'après la *Gazette des Beaux-Arts*, certaines particularités de la vie de cet artiste et en citant les exemples d'estime et d'amitié dont il a été l'objet de la part de ses maîtres et de ses contemporains.

Fils du Directeur des Domaines du duc d'Orléans, Antoine-Louis Girodet-Trioson naquit à Montargis le 29 janvier 1767. Son parrain était M Pierre Chamault, conseiller du Roi, juge magistrat aux bailliage et siège présidial de cette ville, et son acte de baptême lui donne pour marraine dame Marguerite-Octavie-Charlotte-Angélique Garsement, épouse de M. Antoine-Gabriel Cornier, conseiller du Roi, contrôleur ordinaire des guerres. (H. Herluison, *Artistes Orléanais*.) Dès son jeune âge il manifestait des dispositions étonnantes et avait à peine treize ans quand il fit le portrait de son père. Sa famille ne le destinait pas cependant à la carrière artistique, mais David, ayant vu ses premiers essais sous des maîtres inférieurs, déclara à ses parents que, le voulussent-ils ou non, cet enfant serait peintre.

Ce fut sous les auspices de David qu'il poursuivit sérieusement l'étude de la peinture. Il fut de cette admirable lignée, de cette série de disciples que M. Saint-Santin appelle une série de géants et qui répondait aux noms de Girodet, Gros, Gérard, Drouais, Hennequin et Fabre.

Il remporta, en 1789, le prix de Rome (1). Il arriva

(1) Le sujet du concours était Joseph reconnu par ses frères. En effet quand ses parents, cédant à l'évidence, eurent renoncé à faire de lui un architecte ou un soldat et qu'il eut travaillé avec ardeur, il se présenta, dès l'âge de 20 ans, au concours. Mais il

dans cette ville le 1ᵉʳ novembre 1789, et fut l'un des élèves qui y restèrent jusqu'à la dispersion de l'Académie, qui se produisit en 1792. Il se trouva par conséquent sous la direction de Menageot. Une lettre, en date du 21 juillet 1790, publiée par M. Lecoy de la Marche, nous apprend que, du 1ᵉʳ novembre 1789 au 7 septembre 1790, Girodet dut être autorisé à prendre atelier hors de l'Académie, en attendant une vacance qui devait seulement se faire au départ de Desmarais. Les peintres Garnier et Gounod, les sculpteurs Dumont et Lemot étaient, à cette époque, les condisciples de Girodet. Ce fut, en septembre 1791, à Rome même, à l'âge de 24 ans, qu'il exposa, comme étude, *Endymion endormi au clair de lune*. Dès le premier

en fut exclu parce que, contrairement aux règlements, il aurait, sous ses habits, introduit ses notes dans la loge, ce qui, par parenthèse, se faisait couramment parmi les élèves. Il se crut dénoncé par un camarade nommé Fabre ; il s'est justifié dans un mémoire conservé à Bourgoin, près de Montargis. En 1788 il obtint le second grand prix avec la *Mort de Tatius*. Enfin il eut le premier prix l'année suivante avec *Joseph*, conservé à l'École des beaux-arts. Steins rapporte qu'il affectait de porter une grosse canne creuse dans laquelle il aurait introduit ses études. Gérard lui aurait dit, après la sentence et en prenant cette canne : « C'est le cheval de Troie ! » Oui, répondit Girodet, mais il fallait s'en emparer pendant que les Grecs y étaient encore ». Ce détail est aussi rapporté par la biographie universelle de Michaud, à l'article Girodet.

moment, cette toile produisit une impression très favorable. Menageot se déclara satisfait de sa belle harmonie, du grand caractère du dessin et de l'originalité de l'œuvre, et il écrivit que ce jeune homme, qu'on pouvait déjà regarder comme un homme, donnait les plus belles espérances.

Les sujets mythologiques étaient alors de mode ainsi que les pastorales. C'était la suite de notre paganisme littéraire et de notre éducation à la Rousseau, et souvent, la fleur à la main, nos artistes et nos poètes, saluaient, chacun à sa façon, l'aurore de l'ère nouvelle. Endymion ne fut pas traité par Girodet seul ; à la même exposition, figurait une étude du même personnage mythologique due au ciseau de Dumont. D'aucuns pourront regretter la place trop exclusive que la mythologie païenne et les vieilles histoires ont exercée alors sur la grande peinture. Sans doute on peut faire un chef-d'œuvre avec n'importe quoi, sans doute les artistes Hollandais nous séduisent par l'expression de la vie de leur temps ; mais la mythologie, comme le proverbe, comme la légende, n'était-elle pas une enveloppe brillante et parfois un enseignement par lequel l'artiste traduisait à notre imagination les rêves, les espérances et les illusions de l'humanité ? Qui, en somme, contestera le charme d'Endymion qui dort caressé par les rayons de l'invisible déesse ? Pour moi, je comprends bien

que Prud'hon ne se soit pas lassé de contempler et d'admirer cette toile harmonieuse.

Mais bientôt les nuages s'amoncelèrent et Ménageot, découragé, sollicita son remplacement. Romme obtint le 26 novembre 1792 la suppression du titre de Directeur, et, six semaines plus tard, l'Académie dispersée par l'émeute, chercha un refuge à Naples.

Comme presque tous nos artistes, Girodet ne resta pas en Italie, malgré les séductions de son ciel enchanteur et de ses trésors artistiques (1). Il revint à Paris. Nous savons par une lettre de Prud'hon, en date du 1er octobre 1803, qu'il travaillait au Louvre et qu'il dut transporter son atelier aux Capucines, place Vendôme. Prud'hon en donne la raison au Directeur des musées près de qui il se plaint de Mme Prud'hon, continuant ses invectives auprès de tous, après sa séparation ; la raison du déplacement de Girodet n'était autre que le désir d'échapper aux propos et aux récriminations de cette femme au caractère difficile.

Girodet aimait beaucoup à peindre la nuit et Pannetier lui avait composé un éclairage mobile pouvant lui tenir lieu du soleil (2).

(1) En l'an III il fut à Venise, puis de là à Florence, enfin, en mai 1795, à Gênes où la fièvre le saisit fortement.

(2) C'est à la lueur d'une lampe à trois mèches qu'il peignit *Atala*. Nous lisons dans une de ses lettres à Mme Simons : « Je

Girodet avait beaucoup d'amis. Citons d'abord, outre Prud'hon, un bon élève de David, peu connu, mais peintre aimable, Godefroy ; puis, reportons-nous au charmant tableau de Boilly, l'*Atelier d'Isabey*, et nous verrons là réunis tous les camarades du miniaturiste, Girodet, Talma, Chaudet, Lethière, Percier, Fontaine, etc. Ingres appelle quelque part notre peintre, ce brave Girodet. Tout le monde connaît la vie qu'Ingres dut mener jusqu'après la quarantaine, les privations qu'il supporta et les tristesses dont le consolait, avec le dévouement de sa femme, la société du sculpteur Bartholini. Girodet fut l'un de ceux qui pressentirent et apprécièrent le plus la valeur de ce grand maître. Il acheta (Ingres l'a écrit lui-même) une petite chapelle Sixtine peinte pour M. de Forbin, au

suis véritablement accablé de besogne pressée. C'est à peine si j'a le temps de faire mon dîner. Samedi je n'ai quitté mon atelier (*sic*) qu'à minuit, ce qui est presque l'heure ordinaire...... Je vais penser tout ce soir au plaisir de vous revoir demain, tout en travaillant à la lueur de ma lampe à trois mèches que je viens d'allumer, et que je n'éteindrai que dans quatre ou cinq heures d'ici. »

Par une exagération qui provenait de son excessive imagination, « il avait, d'après Delécluze, commencé par dire que la lumière artificielle était aussi favorable pour peindre que celle du jour, et il finit par prétendre qu'elle était meilleure. » Ce fut suivant ce système qu'il exécuta, en grande partie aussi, *le Déluge, Napoléon à Vienne, la Révolte du Caire, Pygmalion* et la plupart de ses œuvres. (Delécluze, *Louis David, son école et son temps.*)

prix de 25 louis et on lui en offrit plus tard 7,000 fr. Il avait aussi toute une collection de dessins d'Ingres, qu'il avait acquis dans une vente et qui, plus tard, après sa mort en 1824 et à sa propre vente, se vendront six fois plus, du vivant même de l'auteur. Lorsque parut au Salon de 1824 *le Vœu de Louis XIII*, Girodet fut parmi les « premiers maîtres », dit encore Ingres, celui qui le félicita le plus et lui fit l'accueil le plus flatteur. Peu de jours avant sa mort, il revit Ingres et là encore, ajoute ce dernier, « j'ai recueilli les mar-
« ques les plus vraies de l'affection qu'il avait pour
« mon talent et pour moi ».

Par une singularité du hasard, la plupart de nos peintres connus au début du siècle avaient un nom commençant par un G. Le baron Gérard le remarquait un jour dans une circonstance qui indique qu'il plaçait Girodet au premier rang des peintres de son époque. Car il disait à propos d'une tête ébauchée au pastel par Latour : « On nous pilerait tous dans un mortier, Gros, Girodet, Guérin, moi, tous les G., qu'on ne tirerait pas de nous le morceau que voici. » Parmi les admirateurs de Girodet, il faut placer non seulement Prud'hon et Gérard, mais Géricault qui, parlant des figures de la *Révolte au Caire*, s'exprimait ainsi : « Oh ! c'est très beau, elles sont encore plus belles que celles de Gros. » Il faut citer Gros lui-même, comme le montre l'ébauche qui a paru à la vente de

Bay en 1867 et où Gros a représenté l'Empereur distribuant la croix d'honneur à David, à Prud'hon, à Gérard et à Girodet.

La *Gazette des Beaux-Arts* a publié, en 1859, une gravure fort rare qui nous fait voir quelle fut, en certains cas, malgré sa nature débonnaire, la vivacité de Girodet. En 1799 il avait exécuté le portrait d'une actrice du théâtre de la République, M^{lle} Lange, déjà M^{me} Simons, belle-fille de M^{lle} Candeille, qui épousa, peu après le mariage de Simons fils, Simons père. Elle fit de son portrait des critiques violentes qu'on eut tort de rapporter à Girodet. Celui-ci, irrité de ces plaisanteries et d'une lettre de l'actrice, brisa le cadre, mit la toile en pièces et lui envoya le tout. Puis il fit, en quelques jours, un petit tableau la représentant en Danaé qui reçoit une pluie d'or. Près d'elle on voyait un énorme coq d'Inde dont le profil rappelait le protecteur de Candeille. Et il eut la cruauté d'exposer cette caricature plusieurs jours au Louvre (1).

(1) Delécluze indique à tort M^{lle} Candeille elle-même comme objet de ce tableau satyrique (v. dans *David, son école et son temps*, le paragraphe : Girodet, M^{lle} Candeille). La suite des relations entre Candeille et Girodet démontrera l'erreur de cet écrivain sur ce point et, nous écrivait le 11 mars dernier le savant directeur de la *Gazette des Beaux-Arts*, « Je trouve au livret du Salon de 1799 cette indication : Portrait de la citoyenne M. Simons, née *Lange*. »

— Il y eut une explication entre le cruel artiste et l'ami de la comédienne, le tableau fut enlevé, mais l'effet avait été produit. — Lui-même fut l'objet de satires, et il dut réellement souffrir des plaisanteries de *Jeannot et Suzon* qui ridiculisaient un de ses tableaux un peu mignard.

Certains arbres absorbent complètement les sucs d'une terre presque épuisée ; Girodet, qui fut pourtant un bon maître et qui fut membre de l'Académie (1), n'a pas produit d'élèves très marquants, ses élèves furent les classiques outrés qui soutinrent le choc du romantisme et devaient succomber dans cette lutte inégale (2).

Girodet, semblable à tous les peintres de l'école de David, ne se confinait point dans la technique de l'art. Il aimait la lecture, et ses œuvres trahissent assez l'influence qu'exercèrent sur son esprit Anacréon, Ossian et même Chateaubriand (3). Ainsi que beau-

(1) Il était, en outre, conseiller honoraire près le ministère de la maison du roi, et chevalier des ordres de la Légion d'honneur et de Saint-Michel.

(2) David le pressentit et manifesta souvent le danger vers lequel couraient les élèves de Girodet. (Delécluze, *Louis David, son école et son temps ; — David chez Girodet*).

(3) Girodet entrait en véritable fureur quand on lui présentait un compte semé de fautes de grammaire (*Souvenirs d'Aurélien*, d'après M. Roland du Raucan, ex-conservateur du Musée de Grenoble).

coup de ses contemporains, il se livrait à la lithographie, art trop délaissé de nos jours, tandis qu'Aubry Lecomte se mit à traduire par le même procédé les *Rêves Ossianiques* de Girodet.

Le Louvre possède trois de ses principaux tableaux : l'*Enterrement d'Atala,* la *Scène du Déluge,* le *Sommeil d'Endymion*.

Parmi les principaux tableaux de Girodet nous mentionnerons, comme ayant le plus frappé ses contemporains :

1° *Hippocrate,* que sans doute il composa pour honorer son protecteur affectionné, Trioson, célèbre médecin de la comtesse d'Artois.

2° *Le massacre du Caire.*

3° *La Galathée.*

Nous avions vainement cherché l'esquisse de son *Erigone* dans le sombre entassement de jolies œuvres qui répond au nom de Musée d'Orléans; elle se trouve, nous avait-on dit, dans le magasin. Quand donc se décidera-t-on à nous donner un Musée digne de ce qu'il contient? Du moins nous avons pu voir dans une salle du haut le portrait de Girodet, dessiné par lui-même, et légué à notre ville par M. Bioche de Misery (1).

(1) On a pu depuis lors trouver une place pour l'*Érigone,* dans l'une des salles du bas. C'est un tableau lumineux qui, tel qu'il placé, au contraire paraît noirâtre. Rappelons en passant l͏͏ ͏ ͏re

Pérignon, l'élève de notre peintre, commissaire-expert des musées royaux, a publié le catalogue des tableaux et esquisses, dessins et croquis de son maître. Nous y remarquons la première pensée d'*Atala*, l'esquisse des portraits de Bonchamp et de Cathelineau, les portraits de David, de Gérard et de Canova au crayon, des études de figures bédouines, des paysages suisses et d'autres, à l'encre de Chine ou au trait, rappelant la manière de Péquignot, avec qui Girodet avait admiré et étudié les sites italiens.

Il fut même l'objet d'attentions délicates de la part de la famille royale; la duchesse de Berry lui fit présent d'une coupe en vermeil, d'un style grec antique, décorée par Plantar et ciselée par Tamisier, cet artiste étrange qui mourut à Londres dans la misère. Girodet lui-même y avait travaillé, sans savoir qu'il travaillait pour son propre compte. Le socle contenait deux bas-reliefs représentant *Pygmalion amoureux de sa statue* et le *Retour de Télémaque*.

du sujet. Érigone, fille d'Icarius, fut séduite par Bacchus transformé en grappe de raisin. Cette princesse se pendit de désespoir en apprenant la mort de son père, tué par des bergers qu'elle avait enivrés. Après sa mort, elle fut mise au rang des constellations sous le nom de la Vierge.

Nous n'entendons, bien entendu, par les lignes ci-dessus, critiquer en quoi que ce soit l'administration du Musée, mais constater, après tant d'autres, l'insuffisance et la défectuosité du local.

Chateaubriand attacha sur son cercueil les insignes d'officier de la Légion d'honneur, que le roi avait accordées à la mémoire du défunt.

Il laissa une fortune de 800,000 francs, qui passa à sa nièce, Mme Becquerel-Despréaux. Sur la porte de son château, à Montargis, on lisait cette belle maxime : « Paix et peu. » (Steins, *Hommes illustres de l'Orléanais*.) Mais beaucoup se contenteraient facilement de ce peu, et même de moins encore que cette fortune.

Cependant, dans le cours de sa vie, grâce à l'embrouillement de son administration, et à des difficultés amoncelées, il avait à peine l'argent liquide nécessaire pour subvenir à l'entretien de sa maison. Cette maison était, comme ses affaires, mal tenue et en désordre. A côté de meubles de Boule, de vases de Chine et d'armes précieuses, on y voyait des cheminées sans chambranle, des murs sans tenture, et des papiers de toute sorte encombrant les tables.

Il faut bien reconnaître que la critique contemporaine a été à son égard d'une sévérité très grande que peut expliquer la réaction romantique. Dans sa *Grammaire des arts du dessin*, Charles Blanc raille discrètement le peintre au poli vitreux qui fait apparaître dans l'Olympe scandinave les grands généraux de la République, Marceau, Hoche, Desaix, déchirant de leurs éperons les brouillards illuminés. Charles Clément blâme la servilité des élèves de David. Mais tout

en se plaignant de la fatigue que lui font éprouver leurs œuvres, il ajoute, et nous ajouterons avec lui, que le nom de Girodet est un de ceux qu'on ne doit prononcer qu'avec respect.

« Qu'on dise, s'écriait David devant la *Scène du Déluge*, que les peintres ne sont pas poètes ». Il le fut bien en effet, le grand artiste qui, d'un pas défaillant et sur le point de mourir, voulait encore revoir l'atelier témoin de ses veilles et, d'une voix étouffée, lui adressait un éternel adieu. Il le fut non seulement dans ses tableaux, dans ses gravures, il le fut encore dans son imagination même à qui plaisaient tant les lectures des poètes, il le fut enfin dans le sens propre du mot ; car, suivant les traces de Michel-Ange, élève de Delille comme il l'avait été de David, lui aussi voulut, malgré tous ses périls, *et per fuggir l'otio et non per cercar gloria* « parler d'un art divin dans la langue des dieux ». Il serait trop long de nous étendre sur ce côté peu connu et non moins intéressant de sa nature. D'autres d'ailleurs, plus autorisés que nous, écouteront les accords de sa lyre et rediront au public étonné le charme des souvenirs que renferment le *Peintre*, les *Chants de la veillée*, les *Imitations d'Anacréon* (1), et même les discours de Girodet. Forte gé-

(1) La Société archéologique d'Orléans possède dans ses archives une pièce, inédite croyons-nous, de Girodet et intitulée : *l'Enlève-*

nération, quoi qu'on en dise, et caractères fermement trempés, ces hommes qui, malgré les tourmentes et les traverses de toute sorte, gardaient au fond du cœur comme au dehors une inaltérable gaieté, passaient de l'atelier au cabinet et maniaient indifféremment le pinceau, la plume ou le burin. C'est qu'ils sentaient que tout se tient, que le peintre puise de nobles inspirations chez le poète, comme le poète à son tour s'enflamme à la vue des chefs-d'œuvre (Girodet, *Considérations sur le génie*).

ment d'*Europe*. Nous avons vu dans le Musée de gravures de notre ville deux estampes au simple trait de dessins de Girodet qui, il semble bien, étaient destinées à orner cette poésie.

II

GIRODET D'APRÈS SA CORRESPONDANCE

Les encouragements de mes amis et quelques communications intéressantes, dont je suis surtout redevable à mon obligeant éditeur, m'ont décidé à compléter le modeste essai que j'avais consacré à Girodet-Trioson. Dans ce second chapitre, je me suis inspiré principalement de la correspondance de Girodet éditée par Coupin ou de la Chavignerie, et aussi de lettres adressées l'une à A. Boucher, les autres à Mlle Candeille (1). Cette correspondance, jointe au choix des critiques du temps et à l'examen de gravures ou tableaux du peintre, a servi de base à cette nouvelle esquisse, toute différente de la première et pour laquelle je réclame de nouveau l'indulgence du public.

(1) Cette correspondance, composée de trente-deux lettres ou billets, a été donnée en 1860 par M. Becquerel à la Société archéologique de l'Orléanais.

§ Ier. — *Jeunesse, séjour à Rome et en Italie*

Orphelin de bonne heure, avec un patrimoine plus que suffisant et soumis à la tutelle de M. Trioson, médecin des armées, qui, plus tard, devint son père adoptif, Girodet reçut une éducation soignée, mais dans laquelle le dessin figurait uniquement comme art d'agrément (1). Et, ajoute l'un de ses amis, M. Boutard, il était encore à son cours de philosophie quand nous l'avons vu manier le pinceau pour la première fois (*Journal des Débats*, décembre 1824). Il éprouva tout d'abord beaucoup de peine à composer : « Rien
« dans mes premiers essais, écrit-il à Mlle Robert le
« 26 janvier 1823, ne rendait ma pensée à ma satisfac-
« tion. Je ne me suis point découragé : j'ai surmonté
« le dégoût que m'inspiraient ces premiers essais
« malheureux ; peu à peu, je me suis aperçu que les
« difficultés s'aplaniraient à raison de mes efforts...
« J'ai fait beaucoup de croquis, soit d'après nature,
« soit d'après les maîtres, soit d'après les figures et
« les bas-reliefs antiques ; j'essayais de faire des
« compositions sur tous les sujets qui souriaient

(1) Il avait cependant fait, à l'âge de 13 ans, le portrait de son père.

« à mon imagination, sans que personne en fit le
« choix que moi-même ».

Ce ne fut pas sans appréhension qu'il se présenta au concours de 1789. Le 25 mars de cette année, il faisait part de ses craintes à son compatriote Ravaud (1), disant à cet artiste que les veilles et l'étude avaient altéré sa santé. Il se montra même alors dur envers sa ville natale. Voici ses paroles : « Le pays que vous
« habitez est à peu près l'éteignoir du génie et des
« talents ; et, quoique j'aime beaucoup ma patrie, je
« me trouverais bien malheureux d'y vivre habituelle-
« ment ». (Lettres inédites à A. R. Ravaud, par E. Bellier de la Chavignerie, p. 7).

Son voyage en Italie ne fut point exempt d'incidents. A la Verpillière, près de Lyon, comme il dessinait, on le prit pour un espion et il fut sauvé grâce au bailli, à qui il expliqua qu'il était artiste et offrit de remettre ses dessins. En juillet 1790, le voilà à Rome, et il est intéressant de connaître, d'après sa correspondance, son genre de vie et ses impressions.

(1) Ravaud (Ange-René), peintre graveur et lithographe, né à Montargis, le 4 février 1766, condisciple de Bonaparte à Brienne, émigra, puis rentra en France, se signala bientôt par de belles miniatures et prit part aux salons de 1795 et 1799. On possède de lui à Pithiviers dans l'église l'Assomption, un Père éternel, un saint Francois d'Assise, dans l'Hôtel-Dieu un concert d'anges, et à Montargis où il est mort le 24 novembre 1845, il a laissé dans l'église un autre concert d'anges.

Il prend l'habitude de se baigner et de dormir toutes les après-dîners, sans préjudice de la nuit, pour éviter les fièvres ; il lit beaucoup, loue un atelier, fait des études d'après nature, essaie quelques compositions, apprend la perspective et l'italien. Mais déjà la caisse est à sec, comme il arrivera trop souvent ; il est « absolument sans le sou », a dû emprunter de l'argent à M. Menageot et sollicite de M. Trioson un envoi de fonds.

En septembre 1790, il commence ses études de paysages autour de Rome, pense à son sujet *Hippocrate*, et se propose d'aller dessiner d'après Michel-Ange à la Sixtine. Il voit peu d'Italiens, mais seulement quelques artistes Français. Son genre de vie est celui de ses camarades. Bonne nourriture, bon lit, une table à écrire, une petite armoire, six chandelles par mois, 3 livres 10 sous pour le chauffage en hiver, 35 livres pour les frais d'une figure peinte, 100 écus de France par an, avec une boîte de couleurs et un chevalet, voilà ce que le Roi accorde à ses pensionnaires, payés sur sa liste civile. Pour le reste, il faut vivre d'expédients ou de subsides personnels. Aussi, en février 1792, après avoir commandé sa toile pour *Hippocrate*, nouvel appel à son tuteur ; il est sans le sou et, s'il le faut, qu'on abatte les bois, mais, autant que possible, dans la partie éloignée de la maison. En avril 1791, il annonce secrètement à M. Trioson qu'il

fait son *Endymion* (1). — En mai suivant, il est encore sans le sou. Il n'ose sortir de Rome faute d'argent. Il a supprimé le perruquier, la poudre et la pommade, et n'aura bientôt plus qu'une culotte à se mettre. « Être à Rome sans argent, c'est, pour un artiste, « ajoute-t-il désolé, être comme Tantale au milieu « des eaux ». — En janvier 1792, l'esquisse de son tableau est peinte, les mannequins sont ajustés : Pendant près de cinq mois, il travaille sans relâche, de six heures du matin à huit heures du soir, à son *Hippocrate*, qui, enfin, le 28 septembre 1792, est exposé à l'Académie.

Le ciel devient de plus en plus sombre. Menageot n'a plus de fonds, et, appréhendant de nouvelles Vêpres Siciliennes, le jeune artiste évite toute compagnie et vit dans l'isolement.

Enfin, le 9 janvier 1793, après l'enlèvement de la statue de Louis XIV et de l'écusson royal, après le refus du Pape de laisser apposer l'écusson national, Basseville invite les pensionnaires à se rendre tous à Naples et à quitter pour cela de suite Rome « dont « le peuple est prêt à se porter à toutes les extré-

(1) Ce fut toujours un travers de Girodet, quand il travaillait à un tableau, de ne laisser, autant que possible, pénétrer personne dans son atelier et même de ne parler à qui que ce soit de son sujet (Delécluze, *Louis David, son école et son temps*).

« mités ». Girodet, pour terminer ses affaires, reste deux jours de plus à Rome, ce qui lui fait courir les plus graves dangers. Écoutons le récit qu'il en fait dans une lettre à Trioson :

« A cet instant même, le major de la division Latouche arrive à Rome, chargé par Mackau, ministre à Naples, de faire placer les armes. J'avais demandé à faire celles qui devaient servir pour l'Académie et chacun le désirait : Je crus de mon devoir de rester pour les faire ; en un jour et une nuit, elles furent prêtes. J'étais aidé par trois de mes camarades. Nous n'étions que nous quatre à l'Académie, et nous avions encore le pinceau à la main, quand le peuple furieux s'y porta, et, en un instant, réduisit en poudre les fenêtres, vitres, portes, ainsi que les statues des escaliers et des appartements... Ces misérables étaient si acharnés à détruire, qu'ils ne nous aperçurent même pas ; mais des soldats presque aussi bourreaux que ceux que nous avions à craindre nous firent descendre plus de cent marches, à grands coups de crosse de fusil, jusque dans la rue, où nous nous trouvâmes abandonnés et sans secours, au milieu de cette populace altérée de notre sang..... Un de mes camarades fut poursuivi à coups de pavé, moi à coups de couteau, des rues détournées et notre sang-froid nous sauvèrent (1) ». Après avoir passé la nuit chez un

(1) M. Becquerel a fait don à la Société archéologique d'Orléans

modèle, les pensionnaires fuirent avant l'aurore, et, au bout de deux journées à pied et de courses en voiture, ils finirent par gagner les états du roi de Naples et cette ville elle-même. Mais bientôt, comme nous l'avons vu au chapitre Ier, notre peintre quitta Naples, pour Venise, Florence et Gênes, où il tomba malade, et où il connut Gros, alors officier d'état-major. Bientôt après il rentra en France.

Nous terminerons ce paragraphe en citant le passage suivant, qui montre sa fermeté d'âme. « J'ai « vécu deux mois, écrit-il le 16 janvier 1809 à Mme Si- « mons, au pain bis et à l'eau, croyant fermement que « là se bornait mon sort et que je ne reverrais jamais « ma patrie. J'étais de plus malade et sans secours, « et jamais l'ombre du désespoir n'est venue me « troubler ».

§ II. — *Girodet à la campagne*

Girodet posséda deux domaines dans l'arrondissement de Montargis, les Bourgoins à la porte de cette ville, et les Vergers à quatre lieues de là, qu'il appelle quelque part une maison de paysan rhabillée. Leur administration fut presque toujours un ennui pour lui. « J'ai fait une courte apparition à ma campagne,

d'un manuscrit dans lequel Girodet raconte l'assassinat de Basseville à Rome. Nous le donnons en appendice.

écrit-il le 17 février 1811 à Coupin de la Couperie, pour y régler mes affaires rurales, dont le produit ne vaut pas la peine qu'elles me donnent ; cependant j'ai assez bien vendu le peu de bois qui me restait à couper. » Il se plaint aussi des sottises et des importunités qui le poursuivent dans sa retraite et de l'embarras de ses affaires. Quelques années plus tard, en 1820 (lettres à Firmin Didot) nouvelles plaintes. « Des baux, des régies, des fermages, tout cela n'est pas dans mes goûts, et je n'en suis pas plus riche ; ce sont les gens que je suis forcé d'employer qui ont la vraie jouissance et le plus clair du revenu. Les petits propriétaires de biens ruraux ne sont guère plus avancés que ceux qui n'ont rien. Je ne sais si vous avez des fermes, mais, si vous n'en avez pas, je vous fais mon compliment. »

Mais quoique la campagne où il manque d'exercice et de distraction ne soit pas d'un grand secours pour sa santé, quoique selon son expression il n'ait pas le caractère assez large pour la vie pastorale, cependant nous le voyons en 1821 plein d'enthousiasme pour le Verger et sa parure printanière, il invite M^{me} Robert à venir l'y voir et à ne pas mépriser l'humble chaumière de Philémon. Et, après le départ de son amie, le voilà qui, sur ses conseils, fait tout réparer, émonde ses allées et peint ses portes grillées et ses bancs de bois.

§ III. — *Girodet et ses amis*

Nous n'ajouterons rien à ce que nous avons dit précédemment sur certaines de ses relations, et si nous rappelons ici celles qu'il eut jusqu'à la fin avec David c'est pour faire ressortir sous un heureux jour le caractère du maître et celui du disciple. David ne garda pas rancune à Girodet de la préférence que la *Scène du Déluge* obtint en 1810 sur les *Sabines*, et quand on annonça que David devait quitter la France pour la terre d'exil, Girodet de son côté, ne pouvant le croire, en éprouva un réel chagrin (1).

Nous connaissons par la correspondance de Girodet quelques-unes de ses relations non encore signalées. Cabanis l'honorait d'une bienveillante et tendre amitié. Nous avons aussi plusieurs lettres à l'éditeur Firmin Didot, à Charles Dupaty à qui il envoya la gravure du portrait de Chateaubriand, à M. Boutard qui publia sa notice biographique dans le *Journal des Débats*, et à Bernardin de Saint-Pierre, grand admirateur de son talent.

Je citerai encore parmi ses amies la princesse Cons-

(1) Et un de ses compatriotes a pu écrire après sa mort :

Girodet revivra, si son maître exilé
De la terre étrangère en France est rappelé.

(*Girodet,* par E. Souesme, de Montargis.)

tance de Salm (1) qui lui a consacré elle aussi une notice et une poésie (sur Girodet, Paris, Firmin Didot, 1825). Elle apprit la mort du grand artiste, sur les bords du Rhin « où le nom de Girodet n'est pas moins célèbre qu'en France ». Nous savons par elle que la douleur que causaient les critiques à ce peintre constituait un trait historique de son existence.

Mais de toutes les relations de Girodet il en est une d'un caractère spécial qui ne demeura pas toujours sans nuage, peut-être même sans orage, mais dont nous devons parler, car elle a occupé plus que tout autre peut-être une place importante dans le cœur de l'artiste. Mlle Julie Candeille était une célèbre actrice sous la Convention. Elle joignit au talent de comédienne celui d'auteur: *La Belle Fermière* est son œuvre, et elle a en outre publié plusieurs romans, — entre autres *Agnès de France*, — qui dans leur temps ont eu quelques succès et dont plusieurs sont ornés de vignettes d'après les dessins de Girodet. Mlle Candeille épousa sous le Directoire M. Simons, riche carrossier de Bruxelles, mais devenue veuve peu de temps

(1) Constance-Marie de Theis, dame Pipelet, puis princesse de Salm-Dyck, née à Nantes, le 7 septembre 1767, morte à Paris le 13 avril 1845, auteur de *Sapho* (1794), *Camille* (1799), des *vingt-quatre heures d'une femme sensible* (1824), de poésies (1835) et d'ouvrages divers en prose (1835), membre de plusieurs Sociétés littéraires.

après et, contre son attente première, dépourvue de toute fortune, elle dut demander le pain de la vie aux romans et aux leçons de harpe sur laquelle elle excellait. Elle se remaria ensuite avec M. Perié, conservateur au musée de Nîmes, et mourut une dizaine d'années après. Girodet lui écrivit des lettres et billets nombreux ; trente-deux ont passé sous nos yeux, et dans tous ou presque tous, on sent un enthousiasme lyrique qui ne laisse aucun doute sur l'amour du peintre, pour sa « meilleure amie » pour son « aimable amie », et un attachement qui ne finira qu'avec la vie. Même quand il croit rompre avec elle, malgré tout il envoie prendre de ses nouvelles, lui souhaitant d'être aussi promptement rétablie de son indisposition qu'elle a eu de facilité à se guérir de la pure amitié qu'il s'était imaginé ne pouvoir être refusée (*sic*). Dans un autre endroit, après une rupture passagère, les moqueries de Candeille le piquent au vif. « Il était plus digne d'une amie, même d'une amie offensée, de me plaindre que de plaisanter... » et il accompagne sa lettre d'une détestable romance, presque ridicule, au « triste objet de son amour et de sa haine ». Puis il retrouve un billet d'elle et finit plus doucement en l'embrassant et l'assurant de « la tendre affection qui vivra toujours dans son cœur ». « Céleste amitié » à coup sûr qui engendre cette sottise et dicte ces lignes à Girodet : « c'est avec votre porte-crayon que je com-

pose mes dessins pour *Anacréon* ; il m'aura plus inspiré que le poète lui-même » ! Si elle lui envoie son *Métastase*, Girodet enthousiasmé lui déclare que ce livre « est devenu le livre le plus précieux de sa bibliothèque ». Voilà comment Girodet aime à dépeindre « l'effervescence d'un sentiment plus impétueux dont son cœur regretterait d'avoir été atteint si elle n'en avait été l'objet ». Voilà comment il proclame à sa « tendre et sincère amie », « un éternel attachement si rien de ce qui appartient à l'homme peut être éternel ». Et dire que Girodet se défendait d'avoir le caractère pastoral !

Dans une lettre correspondante à *Atala*, je lis ce qui suit :

« Soyez persuadée, chère amie, que j'apprécierai
« tant qu'il me restera un souffle d'existence, un atta-
« chement aussi noble et aussi sincère que celui que
« vous m'accordez ; j'espère que vous ne m'en trou-
« verez jamais indigne. Nos âmes se sont rencontrées
« lorsque la vôtre s'est promise de me rester inviola-
« blement attachée indépendamment des illusions des
« sens. J'ai aussi fait vœu, sans vous le dire encore,
« de ne jamais ignorer votre existence, et d'y prendre
« dans tous les temps, l'intérêt le plus tendre.......
« Jamais je n'aurai conservé un souvenir si doux d'au-
« cune autre liaison d'amour. Il me tiendra lieu de
« toutes les jouissances des sens auxquelles je renonce

« pour bien longtemps, peut-être pour toujours.
« Ainsi, mon amie, la liberté que vous me laissez res-
« tera vacante et l'amitié pure et ardente que nourrit
« votre souvenir et votre attachement pour moi, suf-
« fira bien pour remplir mon cœur. Je vous connais
« assez pour espérer qu'une nouvelle liaison n'étein-
« dra point chez vous cette amitié si douce qui m'et
« nécessaire, et si vous trouvez, ce qui vous est bien
« facile, quelqu'un plus aimant que moi, vous n'en
« ferez jamais un aussi tendre ami, c'est mon espoir et
« ce qui me console du moins du chagrin que je vous
« ai causé et des privations qu'un destin plus fort
« m'impose ».

Quoi d'étonnant après cela qu'une partie de ces lettres ait été fermée par un cachet de cire portant l'empreinte des trois grâces !

Je préfère à ces tendresses exubérantes la lettre du 16 janvier 1809 où il l'exhorte au courage, à la force d'âme, et à se montrer digne d'elle-même.

Il est curieux après cela de lire la brochure que M^{me} Simons-Candeille consacra à Girodet et à ses deux ouvrages sur l'*Anacréon* et l'*Enéide*. J'y relève ce passage : « Si, selon les premières intentions de sa famille, Girodet eût suivi la carrière des armes, nul doute qu'il n'y eût porté cette force de prévoyance et cette justesse de combinaisons qui valurent au rival d'Eugène le plus beau des surnoms, pour un général

si jaloux de l'estime de ses soldats. Ils appelaient Catinat *le père de la pensée !* et les élèves de Girodet auraient aussi pu donner ce surnom à leur maître... »
Décidément le culte était réciproque.

§ IV. — *Girodet et la musique*

Notre premier essai sur Girodet-Trioson était déjà livré à l'impression quand nous avons appris trop tard que nous trouverions à la porte d'Orléans, sur ce peintre, ses œuvres, son amour de la musique, d'utiles renseignements, peut-être des documents de nature à compléter ce nouveau côté de sa physionomie. Nous nous sommes rendus à l'endroit désigné, chez la veuve d'Alexandre Boucher, le Beethoven du violon (1).

(1) Né le 11 avril 1778 à Paris, Alexandre-Jean Boucher, reçut les premières leçons de son père, musicien des Mousquetaires gris. A trois ans il jouait du violon. Un jour il fut servi sur la table de Mme de Villeroi, au milieu d'un festin, au-dessus d'un château de carton décoré de sucreries, et de ce lieu élevé il exécuta des variations fort goûtées sur son mélodieux instrument. Protégé de Carnot, il quitta ensuite l'orchestre de barrière pour entrer au ministère des Finances. Le 13 vendémiaire an IV, il fut pris, parvint à s'échapper et s'en alla en Espagne où l'appelait Gouey. Après une singulière aventure chez Mme Gouey, il logea dans le grenier du proscrit Arnaud et parcourut les rues de Madrid comme membre d'un orchestre ambulant. Le roi Charles IV, grand amateur de musique, l'entendit et l'attacha à sa personne comme

Nous espérions y contempler le portrait de cet artiste peint à l'huile par Girodet, mais le tableau avait été vendu et Mme Boucher n'a pu que nous en montrer une copie due à la main de Mlle de la Rounat. Le salon de Mme Boucher contient trois choses intéressantes : 1° une bonne lithographie représentant la tête pensive de Girodet, avec cette inscription « à M. Boucher par son dévoué serviteur, Aubry le Comte. » — 2° une étude non signée de Mameluck au crayon noir rehaussé de rouge, une tête fort énergique, dessinée sur une lettre de faire part, qui est adressée à M. Giraudet (sic), peintre, rue Grange-Batelière, près le faubourg Montmartre, n° 24. — 3° enfin un beau portrait estompé, au crayon, de Boucher, non signé, mais qui porte le caractère de Girodet (1). L'artiste

premier violoniste et bientôt même comme directeur de sa musique. Il retourna pour raison de santé en France où il épousa en premières noces Mlle Alphonse David. Il alla au-devant de Charles IV prisonnier et en organisa la musique qui distrayait ce roi de ses malheurs comme elle avait jeté un rayon de soleil sur l'infortune des Français internés à Cadix. Boucher revint ensuite à Paris. Berne, l'Angleterre, Munich, Berlin, Saint-Pétersbourg où il exécuta des marches militaires, furent successivement témoins de ses triomphes jusqu'à ce qu'il revint encore à Paris. A la fin de sa vie, il habita une maison de campagne, près d'Orléans, et c'est là qu'habite encore sa veuve, celle qu'il avait épousée en secondes noces.

(1) En tout cas une bonne copie.

est vu de trois quarts ; assis dans un fauteuil, il accorde son violon. L'expression de la figure écoutant les sons est absolument remarquable et d'un naturel parfait. M. Marcille avait déjà sollicité de Mme Boucher qu'elle en fît don au Musée de notre ville. Nous souhaitons qu'elle acquiesce à ce désir légitime, formulé par un homme si compétent ; les Orléanais auraient alors la satisfaction d'admirer une œuvre excellente, rappelant deux artistes distingués qui tous deux, l'un par la naissance, l'autre par un long séjour, se rattachent à l'Orléanais.

Mme Boucher a poussé l'obligeance jusqu'à nous ouvrir le dépôt des papiers laissés par son mari qui renferme, avec de vieux souvenirs, une nombreuse correspondance de ses contemporains, même des plus illustres tels que Benjamin Constant, Mme de Staël et Chateaubriand. Boucher avait pour ami un poète peu connu, nommé Fayolle, qui a composé quelques vers sur l'*Endymion* de Girodet. Ces vers, d'une facture fort médiocre, prouvent déjà que Girodet était lié avec Boucher, et, comme nous le verrons bientôt, était un grand amateur de musique.

Voici dans cette poésie le passage qui justifie ce que nous avançons ;

« Cette belle peinture est traduite en musique
« Par un célèbre artiste, ami de Girodet

« C'est le dernier restant de l'Ecole classique
« Qui pour le remplacer à Rode succédait. »

Nous avons relevé aussi, dans les vieux papiers que nous avons consultés, le quatrain suivant qui devait être mis au bas du portrait d'Alexandre Boucher par Girodet :

« Appelle offre à nos yeux ce moderne Alexandre
« Qui plus que son émule étonne l'univers.
« Du char de la Victoire un héros peut descendre,
« Mais l'artiste enchanteur affronte les revers. »

Exagération double et vis-à-vis du peintre qui ne prétendit jamais ressembler à Appelle, et vis-à-vis du musicien qui assurément étonna moins l'univers qu'Alexandre. Ces hyperboles qui nous font rire étaient de mode chez les derniers des Grecs.

Enfin nous avons eu la bonne fortune de mettre la main sur une lettre adressée par Girodet-Trioson à Boucher. Quoiqu'elle ne figure point dans les œuvres posthumes du premier, publiées par Coupin, certaines annotations nous porteraient à croire qu'elle a déjà été publiée quelque part. Nous la donnerons cependant pour éviter toute recherche superflue à nos lecteurs et surtout pour faire ressortir avec le caractère enthousiaste de Girodet son admiration pour les chefs-d'œuvre de la musique.

Voici donc comment elle est conçue :

« Paris, 12 novembre 1819.

« Excellent et illustre ami, j'ai le cœur trop serré ;
« je n'ai pas le courage d'aller te faire des adieux qui
« peut-être seraient les derniers. Ton long éloigne-
« ment, la distance de nos âges, la faiblesse de ma
« santé surtout, rendent pour moi peu probable l'es-
« poir de te revoir... en te serrant dans mes bras
« j'eusse à la fois soulagé mais brisé mon cœur, et je
« ne me sens pas la force de soutenir une aussi vive
« émotion. Que cette lettre me supplée et te dise que
« mes vœux te suivront partout, en tous lieux comme
« en tout temps et que ton bonheur sera toujours lors-
« que je pourrai en être assuré une partie essentielle
« de celui qui peut m'arriver à moi-même. Tu vas par-
« courir des pays lointains précédé par une réputation
« honorable que tu étendras et rendras plus brillante
« encore. Tu es dans l'âge du plus grand développe-
« ment des talents, dans l'âge où le génie et les moyens
« d'exécution se répondent et se secondent mutuelle-
« ment par leur énergie réciproque. C'est l'âge des
« chefs-d'œuvre dans tous les genres, mais c'est aussi
« le moment d'abjurer tout ce qu'un goût épuré et la
« sévérité peuvent trouver à reprendre, dans les
« écarts où le génie abandonné à sa seule impétuosité
« peut se laisser entraîner. Qui peut m'entendre mieux

« que toi, mon cher Boucher ? Si tu as encore quelque
« perfection à atteindre tu peux y arriver plus facile-
« ment que d'autres... ne pourraient s'élever jusqu'aux
« défauts qu'on te reproche. Tu es placé au premier
« rang. Ne laisse désormais subsister aucun prétexte
« de te le disputer. Adieu, rappelle-toi que mon admi-
« ration pour ton talent égale ma haute estime et ma
« tendre amitié pour ta personne et que je te suis dé-
« voué pour la vie ainsi qu'à ce que tu as de plus cher.
« Je te presse de nouveau contre mon cœur, et j'im-
« plore d'en haut pour toi tout le bonheur dont tu es
« digne. »

« *Signé :* GIRODET-TRIOSON. »

Qu'on veuille bien écarter par la pensée l'allure assez emphatique du style, qui est d'ailleurs la marque du temps, et on n'aura pas de peine à reconnaître combien fut tendre et bonne envers ses amis, dévouée et sincère, la nature du peintre Girodet.

§ V. — *Girodet et ses élèves*

La correspondance de Girodet nous fournit une liste assez complète de ses principaux élèves. J'y relève les noms du peintre Dejuinne, l'auteur de *Saint Fiacre*, *Jésus guérissant les malades*, de son maître travaillant à sa *Galathée*, — de Péquignot, — de

Pannetier, son ami de jeunesse, et moins âgé que lui de quelques années, — du jeune Robert, sourd-muet, — de M^{lle} Robert, — de Delorme, peintre distingué d'*Héro et Léandre*, — de Châtillon, qui grava l'*Endymion* et l'*Anacréon*, et dont Girodet a reproduit les traits à l'eau-forte (1), — et aussi de Laugier, qui grava la *Galathée*. Je clôrai cette liste par Coupin de la Couperie, l'auteur de *Valentine de Milan* et de *Raphaël et la Fornarina*. C'est à lui que, le 17 février 1811, Girodet écrivit de Montargis : « Mon vieux régisseur m'a engraissé une oie qu'il m'enverra aussitôt mon arrivée à Paris, et dont j'espère que vous voudrez bien manger votre part avec nos bons amis Pannetier, Châtillon, Déjuinne et Laugier (2). »

§ VI. — *Ses principes artistiques*

Pendant son séjour à Rome qui fut cependant fécond pour son talent et excita son admiration pour l'antique, Girodet n'était point partisan sans réserves de l'orga-

(1) Girodet n'a pas fait d'autre eau-forte.

(2) Chez lui, Girodet était en toutes ses manières d'une extrême simplicité et portait un costume vieux et déchiré; aussi devait-il considérer comme un gala d'offrir une oie à ses élèves. Sa mise était au contraire très recherchée quand il allait dans le monde, il se parait alors d'une toilette élégante et se parfumait d'odeurs (V. Delécluze).

nisation de l'Académie. Il aurait préféré qu'on envoyât chaque pensionnaire dans les pays étrangers... là où il lui plairait... pourvu qu'il donnât chaque année des preuves qu'il avait étudié dans ce pays (1).

Dans une lettre, qui peut-être ne fut jamais expédiée, il proposa plus tard au premier consul d'indiquer au gouvernement français : 1° dix peintres chargés de représenter le triomphe de la liberté, 2° dix statuaires chargés de représenter les grands généraux de la République, 3° dix architectes chargés de composer des projets pour les monuments nationaux. « Les concurrents seront leurs propres juges ; ce mode seul convient à des artistes libres. »

On lui attribue avec raison la *Critique des critiques du Salon de 1806* ; il s'en est avoué l'auteur dans une lettre à Mme Simons : « Je n'ai jamais, dit-il, rien lu chez Mme de S..., elle a eu, dans le temps, connaissance de la *critique des critiques*, et elle sait que c'est de moi. »

(1) Cette idée était aussi celle de ses camarades et donna lieu à plusieurs pétitions, adressées de Naples, dont il fut le Secrétaire ou le Rédacteur. Ils demandaient une somme déterminée pour aller chacun où lui semblerait, sous l'inspection de l'agent diplomatique de la République.

§ VII. — *Girodet et la politique*

Girodet ne se mêla pas violemment, comme David, au mouvement politique de son temps. Cependant il connut, dans sa jeunesse, l'enthousiasme pour les idées nouvelles, et à la veille de quitter Rome, en janvier 1793, il écrivait : « Peut-être aussi verrons-nous « quelque jour le Capitole renaître de ses cendres ; « c'est alors que je reviendrai à Rome avec plaisir. »

Quoique ayant été à son heure admirateur de Bonaparte et même peintre de Napoléon, Girodet fut ensuite dévoué aux Bourbons.

La mort du duc de Berry lui causa une profonde impression et le laissa sous le coup de douloureux pressentiments. « Voici, mon cher Coupin, écrit-il à ce sujet, le 17 février 1821, un événement qui ajoute un bien cruel poids aux douleurs personnelles. De quelle autre révolution, doit-il être le signal, et dans quel abîme serons-nous précipités ? »

Et dans sa lettre à Mme Robert, du 11 mai 1821, se peignent les deux sentiments qui dominent son âme, l'admiration pour les Grecs et la haine des sociétés secrètes. « Je fais, comme vous, lui écrit-il, une grande distinction et juste, je crois, de l'insurrection de ces malheureux Grecs, gémissant sous un joug de fer, avec les révoltes coupables des Carbonaris

Européens qui, comme disait une femme d'esprit, dans une circonstance toute différente à un homme qui lui faisait la cour sans s'être bien assuré de lui-même, n'ont pas même le prétexte de leur insolence. »

Je lis même dans une étude de Mme Simons-Candeille, cette considération dictée par une admiration sans bornes :

« Le motif des obstacles qui environnent Girodet, sans jamais entraver sa marche, se trouve dans la fidélité de ses principes monarchiques, et dans l'indépendance parfaite de son travail et de sa conduite. C'était un de ces hommes qui en révolution font toujours exception. Il s'attachait, et ne se vendait pas. »

§ VIII. — *Girodet et ses œuvres*

Girodet ne comptait point parmi ses œuvres promptement dites le sujet du concours d'où il sortit vainqueur, quoique cependant cette toile fut déjà pleine de promesses.

Le premier de ces tableaux fut, comme nous l'avons dit, l'*Endymion*. Nous ne reviendrons pas sur cette toile qui fut exposée la même année 1787, à Rome et au Louvre à Paris, galerie d'Apollon. On doit noter seulement que l'invention en fut inspirée à Girodet

par un bas-relief de la villa Borghèse. Mais il a préféré à la contemplation amoureuse de la chaste déesse l'idée plus délicate et plus pratique du rayon et la figure de zéphire qui en souriant écarte le feuillage (Lettre à M. P.)

Endymion fut suivi d'*Hippocrate refusant les présents d'Artaxercès* (1), d'un succès non moins prodigieux, et que popularisa la gravure de Massard. Nous savons par le peintre lui-même qu'il s'efforça de rester fidèle à la couleur locale. Les Perses furent tous représentés en blanc, parce que le blanc était chez les anciens la marque du deuil; les détails des costumes furent peints d'après les monuments et la gravure des *ruines de Persépolis*, et la tête d'*Hippocrate* fut copiée d'après des antiques et des médailles.

Successivement parurent:

1790 à 1792, deux vues de Rome; 1793, *Antiochus et Stratonice*, donnée par Girodet au médecin Cirillo; 1795, deux vues du Vésuve.

En 1797, nous possédons une lettre de Girodet à Talleyrand, alors ministre des affaires étrangères à Paris; 11 thermidor an V (28 juillet 1797) (Collection Dubrunfaut), ainsi conçue:

(1) Précédé même d'*Horace tuant sa sœur* (1785), de *Nabuchodonosor fait tuer les enfants de Sédécias* (1787) et le *Christ mort soutenu par la Vierge* (1788) détruit pendant la Révolution, *la mort de Tatius* non exposés.

« Le citoyen Girodet, jaloux d'offrir à sa patrie l'hommage de ses faibles talents, désire les employer à l'exécution d'un tableau national du plus grand intérêt, la *présentation de l'ambassadeur de La Porte au Directoire de la République française*. L'opposition et le contraste du luxe asiatique et de la dignité du costume constitutionnel, l'expression respectueuse de l'ambassadeur Ottoman, mais surtout l'attitude imposante du Directoire et des ministres de la République, enfin les glorieuses trophées qui ont encore rehaussé l'éclat de cette pompe ont excité son enthousiasme. »

Girodet n'avait pas le moyen d'offrir gratuitement un ouvrage qui exigerait plus de deux années de travail.

Il s'adressa, mais en vain, à la munificence nationale (catalogue de la précieuse collection composant le cabinet de M. Alfred Bovet.)

Citons en 1798 *Danaë* et des paysages, et le portrait de Belley, ex député nègre de Saint-Domingue ; en 1799, les *Saisons*, exécutées pour le roi d'Espagne, et répétées plus tard en 1817, pour le château de Compiègne (1) ; et en 1802, *Fingal et ses descendants* (2),

(1) En 1800 on trouve un jeune enfant étudiant son rudiment, deux portraits et des dessins destinés à l'illustration du *Racine* de Didot.

(2) Le musée d'Orléans possède une dizaine de lithographies

aujourd'hui à Munich (1), primitivement destinés à orner la Malmaison, que restaurait l'architecte Fontaine. Le peintre indique qu'il se proposa un double but, élever un monument triomphal en l'honneur des braves les plus regrettés, et en même temps flatter le goût de Bonaparte pour les poésies d'Ossian. Le succès fut relatif et cette toile divisa d'opinion David et Bonaparte ; car David déclara nettement ne rien comprendre à cette peinture, et Bonaparte au contraire complimenta Girodet, l'assurant qu'il y avait là une grande idée, que tous ses généraux étaient reconnaissables, et que leurs figures étaient de véritables ombres. D'où venait cette froideur de David? Était-ce seulement, comme paraît le croire Girodet, que le tableau contenait trop d'objets pour l'espace indiqué? N'était-ce pas plutôt, que la donnée ne convenait point à notre tempérament national?

Il exposa en 1804 le portrait en pied de feu M. Bonaparte, père de l'Empereur.

1806 (2) est une date marquante dans l'histoire du peintre. La scène du Déluge ou mieux de l'Inonda-

exécutées par Aubry le Comte et reproduisant les principaux personnages de ce tableau.

(1) L'Allemagne a un autre tableau de Girodet, une Vénus qui se trouve au musée de Leipzig.

(2) Les concurrents de Girodet furent David avec ses Sabines ; Prud'hon avec sa Justice, Guérin avec Marcus Sextus.

tion, inspirée de Michel-Ange, d'une touche large et nerveuse, représente un homme, chargé du poids de quatre personnes, qui lutte contre les éléments pour la conservation de ses êtres chéris et va bientôt s'engloutir avec eux, car le tronc brisé qui le soutient est sur le point de se rompre complètement. On ne sait trop quoi le plus admirer dans cette œuvre vigoureuse, de la sûreté du dessin, de la hardiesse, et du sentiment du péril qu'a rendu l'artiste. Ce fut, avec la *Bataille d'Aboukir*, de Gros, la perle du Salon de 1806. Mais, s'il faut accorder à la scène du *Déluge* les éloges dus à sa mâle énergie et à son exécution puissante, peut-être doit-on reconnaître qu'elle appartient à un genre qui menaçait de tomber du drame dans le mélodrame. La même année, outre la scène du *Déluge*, Girodet exposa trois portraits : l'un inférieur, le *Docteur T...*, donnant une leçon à son fils, le second, portrait de *M. D. P...*, buste superbe, et enfin l'admirable portrait de M^{me} *B...*

En 1808, les *Funérailles d'Atala* suscitèrent de vifs éloges (1). La même année, il donna aussi *Napo-*

(1) Sa correspondance avec M^{me} Simons, nous apprend qu'il allait à cette époque au jardin des plantes pour faire des études qui étaient les accessoires du tableau. Notons encore à titre de particularité que, pour son Père Aubry, Girodet fit poser son ami le violoniste Alexandre Boucher ; nous tenons ce dernier détail de M. Loiseleur, bibliothécaire de la ville d'Orléans.

léon recevant les clefs de Vienne, qui fut placé dans la galerie de Versailles. C'est un morceau bien étudié. On y voit la noble simplicité et la dignité malheureuse dans le magistrat, qui, inclinant sa tête vénérable, remet les clés de la ville au vainqueur. La vive curiosité de contempler *Napoléon* est peinte sur le visage des paysans, qu'attire cette scène historique. Ne pouvant faire poser les princes et les dignitaires étrangers, et, s'autorisant de l'exemple de Véronèse, Girodet a imaginé d'y peindre ses élèves et ses amis sous le costume de Vienne.

Il faut placer en 1809 le portrait de Chateaubriand, conservé au Musée de Saint-Malo.

La *Révolte du Caire* (Salon de 1810), retrace un épisode connu de notre occupation en Égypte. Le peintre a voulu prouver qu'il savait rendre les scènes tumultueuses, et il a choisi le moment où les Français poursuivent les rebelles retranchés dans la Mosquée El-Hazar. Ce tableau, plein de contraste, d'un grand mouvement, d'une variété extrême, tout d'abord étonne un peu par son fracas, mais gagne de plus en plus à l'examen.

Cette même année, parurent d'autres portraits de femme, notamment le portrait de M^{me} *la comtesse de P...*, en pelisse et robe de velours bleu, rappelant certains portraits de Raphaël et Léonard de Vinci.

En 1812, outre diverses figures, dont il orna un

paysage de Letellier, Girodet fit paraître une admirable étude de *Vierge,* belle tête, aux couleurs pures, d'une expression calme et douce, aux formes assez opulentes, contenues par un corset rouge rehaussé de broderies d'or, qui, avec les manches d'un vert sombre, le voile blanc retombant sur la poitrine, se détachait sur un ciel bleu clair.

Le château de Compiègne possède de lui l'*Hymen* et la *Fécondité* (1816), six tableaux mythologiques, *Tilon* et l'*Aurore,* la *Danse des Grecs* et la *Danse des Nymphes* (1818), la *Force,* l'*Éloquence,* la *Justice* et la *Valeur* (1822), le *Départ,* le *Combat,* la *Victoire* et le *Retour des Guerriers* (1822).

Au Salon de 1819, appartient la *Galathée.*

Faut-il rappeler la légende de Pygmalion, ce statuaire, devenu amoureux de sa statue, qui pria Vénus de l'animer, et qui, ayant obtenu cette faveur, épousa son œuvre sous le nom de *Galathée ?* Girodet a placé Pygmalion dans un riche sanctuaire, consacré à Vénus. Un jet de flamme, sorti de la tête de Vénus, indique que le prodige s'accomplit. Le visage de *Galathée* se colore déjà, tandis que les pieds ont encore la teinte marmoréenne. Pygmalion s'approche de la statue ; une de ses mains écartées indique l'étonnement, l'autre, qu'il pose sur son cœur, l'amour, et ses yeux fixés sur le visage trahissent l'espérance et la crainte de l'illusion. Ce tableau, que Girodet

garda pendant sept ans sur le chevalet, que des amateurs enthousiastes couronnèrent au Salon, qui même excita les chants et les louanges de la presse, ne resta pas sans critique. On reprocha notamment à l'artiste d'avoir représenté Pygmalion les yeux baissés, et on s'étonna à bon droit, qu'au moment où elle vient de s'animer elle n'ait pas eu encore la curiosité de soulever la paupière. (Landon, Salon de 1819).

En 1814, le peintre exposa pour la dernière fois, et cette fois deux portraits, l'un celui du marquis de Bonchamps, l'autre celui du général Cathelineau. M. de Bonchamps, homme valeureux et doux, fort bien doué, et d'un réel talent, avait fait la guerre de l'Inde avec Suffren avant de devenir, à 32 ans, chef de l'armée d'Anjou. Le peintre semble avoir tenu à lui conserver son air de douceur juvénile dans ce portrait qu'il exécuta sans autre secours qu'une miniature conservée dans la famille Bonchamps. Jacques Cathelineau, du Pin en Mauge, d'abord simple paysan et ancien colporteur en laines, d'un caractère doux et d'une grande bravoure, était général en chef de l'armée Vendéenne à 34 ans, quand il mourut à la suite d'une blessure reçue au siège de Nantes. Pour ce portrait posthume, Girodet prit pour modèle le fils de Cathelineau dont les traits rappelaient ceux de son père. Nous n'en possédons que la gravure et cependant nous avons été frappés par l'attitude énergique du personnage.

La veille de cette exposition Girodet fut attaqué par une maladie mortelle. Une opération douloureuse retarda peu sa mort, et il expira après six jours de douleurs cuisantes, après avoir reçu de l'abbé Feutrier les secours de la religion. Ses funérailles, qui furent célébrées le 13 décembre 1824 attirèrent un concours immense. Plusieurs discours furent prononcés, un entre autres par M. Garnier, secrétaire perpétuel de l'Académie des Beaux-Arts. Le discours de Gros, interrompu par ses sanglots, produisit une profonde impression sur l'auditoire.

Après sa mort, sa vente fut un triomphe retentissant pour sa mémoire.

Mᵐᵉ Simons-Candeille raconte qu'on y était sérieux, attendri, que ses élèves pleuraient, qu'un cri d'effroi leur échappa à l'idée de voir passer en Angleterre l'*Enéide*, l'*Anacréon*, et le trésor du portefeuille du maître : un Anglais en offrait jusqu'à cent mille écus. M. Becquerel, proche parent de Girodet, et digne interprète de ses intentions, comme de celles de l'héritier légal, spécula pour l'honneur de ce dernier (1).

(1) *Michel-Ange soignant son domestique malade,* dessin à l'estompe et au crayon sur papier blanc, fut payé 1.029 francs. *Jeune femme tenant son enfant endormi sur ses genoux,* groupe au crayon et à l'estompe sur papier blanc, fut acheté 1.500 francs à la même vente. (De la Chavignerie, *Dict. des Artistes.*)

Il faut conclure. Dans une de ses visites au Musée de Montargis, M. de Langalerie, alors conservateur du Musée d'Orléans, a constaté que la palette et les pinceaux de Girodet étaient déposés sur une table où sa main modelée en plâtre est arrêtée au pied de sa puissante figure sculptée en marbre par M. de Triqueti. « Deux magnifiques dessins de ce maître, ajoute le savant conservateur, accompagnent un de ses tableaux de concours et complètent le panneau qui lui est consacré. En outre son portrait peint à la cire par Carpentier en 1853 est placé vis-à-vis. »

Si nous avons réussi à convaincre nos lecteurs et à faire passer dans leur âme les sentiments qui nous animent, ils trouveront cet hommage juste mais insuffisant pour la gloire d'un tel artiste.

ANNEXES

I

Lettre du citoyen Appert au citoyen Huette, maire de Montargis, datée à Paris du 12 nivôse an VII (Extrait).

Après avoir parlé d'une visite à son compatriote Girodet, à qui il avait demandé « de faire le choix d'une statue de la liberté qui « soit aimable pour tous », Appert ajoute : « C'est Luquin qui lui a mis le crayon à la main. Mais tandis que je suis resté au même point dans la carrière, lui a marché à pas de géant ».

Nous connaissons ainsi le premier maître de Girodet.

II

Mémoire d'Anne-Louis Girodet de Roucy (1) *à Messieurs de l'Académie royale de Peinture et Sculpture* (Extraits).

Dans ce mémoire qu'ont publié les *Archives de l'art Français* (tome III p. 20), Girodet avoue que, « suivant un usage abusif à la vérité, mais presque consacré, il a communiqué « à M. David « son maître, plusieurs études de son tableau, il les a, malgré la « vigilance du concierge, fait passer dans sa loge, et, en cela, il « n'a été plus aidé, ni plus adroit que ses camarades de concours « des autres ateliers ». Cependant ces études ont été saisies. « Le « sieur Girodet a bien compris que cette recherche rigoureuse ne « pouvait être que le produit d'une dénonciation qu'il devait « d'autant moins redouter que tous les concurrents avant d'entrer

(1) Girodet de Roucy était son nom patrimonial; il y substitua celui de Girodet-Trioson quand il eut été adopté par son tuteur.

« en loge étaient convenus de se permettre réciproquement les
« secours et les conseils d'usage ». Girodet, craignant de voir son
maître compromis et ne pouvant plus résister aux vexations qu'il
éprouvait lui-même, « s'est trouvé forcé de renoncer au concours ».
Mais quelle ne fut pas sa surprise quand il apprit que sa dénoncia-
tion avait été provoquée par Fabre, Fabre qui, dit-il, avait pris la
majeure partie de sa composition dans un dessin existant dans le
portefeuille de David, Fabre qui, ajoute-t-il, y a fait plusieurs
changements essentiels sous les yeux de son maître ! « En solli-
« citant l'expulsion du sieur Fabre du concours actuel, lisons-
« nous dans le Mémoire, le sieur Girodet ne se dissimule pas qu'il
« se conserve un dangereux adversaire contre lequel il sera obligé
« de se mesurer dans le concours prochain », mais « s'il arrivait
« que le sieur Fabre pût parvenir à rester au concours et à profiter
« de sa perfidie, le sieur Girodet ne pourrait survivre au coup de
« ce vil assassin qui l'a frappé par derrière... ».

III

Relation de l'assassinat de Basseville à Rome, par Girodet, d'après le manuscrit original offert par M. Becquerel à la Société Archéologique de l'Orléanais.

CITOYEN MINISTRE,

Nous nous empressons de lui (*sic*) soumettre quelques observations sur la catastrophe arrivée à Rome, le 13 janvier 1793, persuadés qu'elles pourront diriger votre Justice dans la réparation des indemnités accordées par le traité de paix avec Rome à tous ceux qui ont *véritablement* souffert de cet attentat.

Basseville immolé, le palais de la République à Rome incendié et saccagé, les pensionnaires poursuivis et recherchés pendant les

quatre jours consécutifs, quelques-uns d'entre eux blessés dans le tumulte, leur fuite périlleuse jusqu'à Naples et à Florence, la persécution renouvellée (sic) un mois après contre ceux des français, qui domiciliés à Rome depuis nombre d'années y étaient restés, tels sont les attentats dont Rome s'est rendue coupable et qui ne sont ignorés de personne. Mais les circonstances particulières qui les ont précédées et celles qui les ont accompagnées et suivies sont généralement ignorées et leur connaissance doit nécessairement jetter (sic) un grand jour sur le degré de validité des réclamations dont cet événement a été le motif ou le prétexte.

Depuis le commencement de la révolution française, la Cour de Rome cherchait à éviter tout commerce avec la France : elle s'était même flattée à l'époque de la déchéance du Roy que l'Académie entretenue alors par la liste civile ne subsisterait plus. On essaya en conséquence d'inquiéter les pensionnaires et sur leur existence et sur leur sûreté, tantôt en leur insinuant que la République ne tiendrait pas longtemps, et ne voudrait pas subvenir à leur entretien, tantôt en les exposant aux insultes de la plus vile populace. Rien ne put ébranler les pensionnaires retenus par l'amour de l'étude et par le désir de ne retourner au sein de leur patrie qu'avec des talents capables d'acquitter leur reconnaissance envers elle. Ils restèrent à leur poste et, malgré les dangers, ils attendirent paisiblement de la sollicitude du Gouvernement français une décision relative à l'anxiété de leur position.

On avait déjà bâti un moyen plus efficace de détruire l'établissement de l'école des Beaux-Arts à Rome et la calomnie la plus atroce avait été imaginée et répandue avec profusion : on persuada aux Suisses de la garde du Pape que les pensionnaires avaient témoigné une joie extrême lorsque l'on apprit la nouvelle du

massacre des Suisses à Paris. Ces soldats étrangers ajoutèrent trop facilement foi à cet odieux récit, ils résolurent de venger sur tous les patriotes français la mort de leurs concitoyens, les pensionnaires comme les plus connus et tenant immédiatement au Gouvernement furent les premières victimes désignées et un lundy fut désigné pour le jour de l'exécution de cet infâme complot qui ne fut dérangé que par la crainte qu'on eut d'envelopper involontairement dans le même massacre les valets des tantes du Roy et du cardinal de Bernis dont le palais est situé presque en face celui de la République, et ce ne fut que par égard pour leurs sollicitations réitérées auprès du Secrétaire d'État et du commandant des Suisses qu'on prit le parti et que l'on parvint enfin à calmer la fureur de ces innocents instruments de la haine sacerdotale.

On voit donc clairement : 1° que le palais national des arts à Rome était regardé avec l'habitation de Basseville comme les principaux points où l'attaque devait se diriger. 2° Qu'ainsi le but de la Cour de Rome en accélérant l'insurrection dont l'apparition de l'escadre française avait retardé l'époque, était enfin rempli dans la journée du 13 janvier, puisque le résultat en fut la mort de l'agent de la République et la dispersion des élèves de l'Académie.

Nous ne pouvons nous empêcher de rendre ici un éclatant hommage à la mémoire de Basseville. Cet excellent citoyen déploya alors et jusqu'à son dernier soupir le caractère d'un vrai républicain. Son zèle et son dévouement pour le salut de ses compatriotes alors existants à Rome est au-dessus de tous les éloges. S'il y a du danger, nous disait-il, mes amis, je ne me retirerai que lorsque le dernier de vous sera en sûreté.

D'après ces détails dont les pensionnaires réclamants ont été *témoins oculaires* il ne reste donc aucun doute sur la validité de leur réclamation en indemnité. Leur cause est nécessairement liée et commune avec celle de la veuve Basseville et du banquier Moutte chez qui son mari était logé et dont la maison a été mise au pillage. Il reste donc à faire voir que conjointement avec les pensionnaires il existe plusieurs citoyens qui ont aussi souffert dans cette circonstance.

(Suit l'énumération de ces citoyens, le citoyen Duval, secrétaire de Basseville, les gens attachés au service de l'Académie, le citoyen Yves, marchand ébéniste, chez qui plusieurs pensionnaires avaient déposé leurs tableaux, le citoyen Mérimée artiste peintre, le citoyen Devilliers qui n'avait quitté Rome qu'après le départ de Basseville et auquel il avait pour ainsi dire rendu les derniers devoirs, et nous continuons la transcription du manuscrit lorsqu'il s'occupe de nouveau des pensionnaires).

Si l'on proposait de restituer à ceux qui ont droit à l'indemnité la valeur intrinsèque de ce qu'ils ont perdu, ce ne serait pas seulement une compensation mesquine, mais illusoire; en effet, la perte des pensionnaires est moins dans la valeur réelle des objets dont ils ont été privés que dans leur valeur spéculative. La position d'un jeune artiste privé du fruit de ses études est celle d'un boutiquier dont le crédit est ruiné, il faut qu'ils recommencent tous deux sur de nouveaux frais, mais l'artiste, outre le manque de ressources qui le tirannise (*sic*) si souvent, aura-t-il deux fois l'occasion aussi favorable et pourra-t-il prolonger sa jeunesse au gré de son ambition? S'il a passé l'âge où le besoin de la gloire est le plus sûr garant de ses succès à venir, quelle indemnité pourra jamais compenser la perte de ces précieux moments?

Souvent aussi les engagements et la triste nécessité de procurer l'existence à tout ce qui l'entoure éteint (sic) sa noble émulation et son génie froissé par la nécessité s'engourdit et meurt. Du rang d'artiste il descend à la profession d'inutile artisan.

Parcourant la même carrière, envoyés en Italie pour le même but, ayant couru les mêmes dangers et éprouvé des pertes d'une même nature, il ne peut y avoir pour chacun des pensionnaires qu'une indemnité fixe et de même valeur : (suivent quelques lignes de redite ou sans intérêt).

............ Ils se bornent à croire que leurs indemnités partielles doivent être évaluées, vu la nature des circonstances et le capital de l'indemnité totale accordée par le traité de paix, à la valeur de quatre années de pensionnat à raison de 2,400 fr. par chacun an selon les décrets de la Convention.

IV

Séjour en Italie

Le 6 germinal, l'an de la République française, David écrivait au citoyen Mortier, directeur des Domaines nationaux : « J'ai fait,
« citoyen, la commission chère à mon cœur, de chercher les
« moyens d'envoyer à Girodet l'argent que vous lui procurez ;
« j'ai réussi au delà de mes vœux, j'ai intéressé en sa faveur le
« Comité de salut public de la Convention nationale ; gardez
« votre argent, envoyez-moi seulement l'adresse de Girodet à
« Naples. J'avais écrit au citoyen Trioson pour qu'il me la donnât ;
« je n'ai pas reçu la réponse ; je craindrais que le moindre retard
« ne refroidisse l'intérêt qu'a marqué le Comité, j'attends de vous
« cette faveur. « Envoyez-moi son adresse aussitôt la présente

« reçue. Salut, fraternité. » Cette lettre, pleine de sollicitude bienveillante et signée David, député, a été aussi publiée par les *Archives de l'art français*.

Dans une autre lettre écrite à Isabey, le 14 octobre 1806, (*Archives de l'art français*, t. IV, p. 106), David le nomme parmi les élèves qui lui ont fait le plus d'honneur, avec Fabre, Girodet, Gros et Gérard.... « pas davantage ». Il les rassemble chez lui à dîner pour le mercredi 15 octobre 1806. Il est piquant, après la lecture du mémoire à l'Académie de peinture, de voir réunis côte à côte dans cette lettre les noms de Fabre et de Girodet.

V

Diverses œuvres ou commandes

Le 5 juillet 1811, le directeur des travaux publics commande à Girodet, pour la sacristie de l'église Saint-Denis, *la réintégration des statues et monuments des rois dans l'église Saint-Denis*, tableau dont les figures seraient demi-nature, et qui est fixé au prix de 4,000 francs.

Au mois de janvier 1812, Girodet fut chargé de l'exécution de trente-six portraits de l'empereur en pied et en grand costume, destinés à être envoyés aux cours impériales, le tout fixé aux honoraires de 160,000 francs. En octobre 1813, malgré les avances considérables qu'il avait dû faire notamment en s'adjoignant des collaborateurs, il avait reçu seulement 40,000 francs d'à-compte quoique vingt-quatre de ces tableaux fussent prêts. Il se plaint de cet état de choses dans une lettre au Ministre (*Archives de l'art français*, t. III, p. 27). Ses plaintes nous indiquent quels étaient ses ennuis. Il dit : « ...Je redois beaucoup pour les cons-

« tructions de mon atelier et de mon logement », et, d'un autre côté, la régie des domaines de qui il avait acheté ce terrain, poursuivait avec vigueur le recouvrement du prix d'achat. Girodet n'exécuta que vingt-six de ces portraits qui lui furent payés 80,000 francs. On l'invita à n'en plus faire et il resta dépositaire de ces vingt-six toiles, dont l'une a été donnée à la ville de Montargis par la famille du peintre.

Par un arrêté du Ministre de l'intérieur en date du 31 mai 1816, Girodet fut chargé, pour la décoration de l'église de la Madeleine, à Paris, de l'exécution d'un tableau devant être placé dans l'arc au-dessus du monument de Louis XVI, et admis à indiquer lui-même le sujet. Par une lettre du 17 octobre 1816, M. Lainé informa Girodet que le roi avait approuvé son idée de représenter l'arrivée de Louis XVI au séjour des élus. (*Lettre publiée par les Archives de l'art français*, t. III, p. 35.)

TABLE

		Pages.
I. — Girodet et ses contemporains.		7
II. — Girodet d'après sa correspondance.		21
§ Ier. — Jeunesse, séjour à Rome et en Italie.		22
§ II. — Girodet à la campagne		27
§ III. — Girodet et ses amis.		20
§ IV. — Girodet et la musique.		34
§ V. — Girodet et ses élèves		39
§ VI. — Ses principes artistiques.		40
§ VII. — Girodet et la politique.		42
§ VIII. — Girodet et ses œuvres.		43
Annexes.		53

Orléans. — Imp. Paul Girardot.

EN VENTE A LA LIBRAIRIE H. HERLUISON
17, Rue Jeanne-d'Arc

BIOGRAPHIES D'ARTISTES

Actes d'état-civil d'artistes français, peintres, graveurs, architectes, etc., extraits des registres de l'Hôtel de ville de Paris, détruits dans l'incendie du 24 mai 1871, publiés par H. Herluison, 1873, in-8° de VIII et 480 pp. (tiré à 200 exemplaires numérotés). 20 »
Sur papier vergé, tiré à 10 exemplaires. 30 »

Artistes orléanais, peintres, graveurs sculpteurs, architectes. Liste sous forme alphabétique des personnages nés pour la plupart dans la province de l'Orléanais, suivie de documents inédits, par H. H. (H. Herluison), 1863, petit in-8° (tiré à 115 exemplaires.) 5 »

Antigna (Alexandre) peintre (1817-1874), par P.-A. Leroy, 1892, in-8° (Tiré à 50 exemplaires). 1 »

Audran (Les), peintres et graveurs, par Edmond Michel, 1884, 24 pp. in-8 (tiré à 50 exemplaires.) 3 »

Bizemont (Le comte de), artiste-amateur orléanais, son œuvre et ses collections, par E. Davoust, directeur-adjoint du Musée de peinture avec un avant-propos, par M. Louis Jarry, 1891, in-8°, de XVI et 246 pp., avec pl. hors texte et vignettes (tiré à 110 exempl.) 10 »

Blin (Notice sur Francis), paysagiste, par J. Danton, 1866, 8 pp. in-8°. 1 »

Davoust (Emile), 1891, 46 pp. in-8. 1 »

Desfriches, sa vie et ses œuvres, étude lue dans la séance de la Société des Amis des Arts, du 11 mars 1873, par Jules Loiseleur, bibliothécaire de la ville d'Orléans, 1873, in-8. 1 50

Girodet-Trioson, par P.-A. Leroy, 1892, in-8, de 64 pp. (tiré à 50 exemplaires). 2 »

Grancher (Jean), de Trainou, dit Jean d'Orléans, peintre des rois Charles VI et Charles VII et de Jean duc de Berry (documents inédits), par L. Jarry, 1886, 16 pp. grand in-8°. 1 »

Lantana. Esquisse en un acte et en vers, par Alexandre Levain, 1866, 32 pp. in-8. 1 »

Loyson (Le sculpteur Pierre). Notice biographique, par Paul de Felice, Pasteur. 1887, in-8°, papier teinté, portrait. 2 »

Marcille (Eudoxe), 1814-1890, broch. in-8° de 42 pp. 1 «

Marcille (Eudoxe), directeur du Musée de peinture d'Orléans, notice lue le 19 novembre 1890, à la Société des Sciences d'Orléans, par M. l'abbé Desnoyers, broch. in-8°. 1 »

A. Godou, M. Eudoxe **Marcille**, directeur du Musée de peinture, Président de la Société des Amis des Arts 1891, 48 pp. in-8°. 2 »

Masson (Notice sur Antoine, graveur orléanais (Loury, 1636 — Paris, 1700), (par J. Danton), suivie du Catalogue de l'œuvre de Masson et d'un document inédit, (par H. Herluison), 1866, in-8° de 28 pp. avec un portrait de Masson lithographié, tiré à 100 exempl. 2 »

Moyreau (Jean) et son œuvre, par E. Davoust, avec un avant-propos, par P. Debrou, petit in-8, de XIII et de 80 pp., papier teinté (tiré à 100 exemplaires.) 3 50

Roguet (Louis), 1824-1850, par A. Godou. Imprimé par les soins de la Ville d'Orléans, 1882, 32 pp. in-8°. 1 »

— Notice sur Louis Roguet, sculpteur, par A. Godou, suivie d'un sonnet de René Agnès et du programme de la fête d'inauguration de la statue de la République 1882, in-16 de 48 pp. avec un portrait. » 50

Soyer. (Notice sur Robert), ingénieur des Ponts et Chaussées, par E. Marcille, 1884, petit in-8°, portrait gravé par Teyssonnières. 2 »

Tischbein. (Etude biographique sur les), peintres allemands du XVIII° siècle, par Edmond Michel, 1881, in-4° avec 5 gravures hors texte (tiré à 100 exemplaires). 15 »

Triqueti (le baron H.) sculpteur, par P.-A. Leroy (en préparation)

Véronèse (Paul). Au tribunal du Saint Office, à Venise, 1573, par Armand Baschet, 1880, petit in-8°, papier teinté, (tiré à 25 exemplaires). 2 »

Collectionneurs orléanais (Les), par M. l'abbé Desnoyers, Directeur du Musée historique, 1889, 34 pp., gr. in-8°. 1 50

Portraits d'artistes orléanais. — De Bizemont. — Desfriches. — Davoust. — Girodet. — Loyson. — E. Marcille. — A. Masson. — Moyreau. — Roguet. — Soyer. — De Triqueti, etc.

www.ingramcontent.com/pod-product-compliance
Lightning Source LLC
Chambersburg PA
CBHW071425220526
45469CB00004B/1438